LES TROIS AGES
DE L'OPÉRA,
PROLOGUE,
REPRÉSENTÉ
POUR LA PREMIÈRE FOIS,
PAR L'ACADÉMIE-ROYALE
DE MUSIQUE,
Le Lundi 27 Avril 1778.
SUIVI DE L'ACTE
DE FLORE.

PRIX XXX SOLS.

A PARIS,
AUX DÉPENS DE L'ACADÉMIE.

De l'Imprimerie de P. DE LORMEL, Imprimeur de ladite Académie, rue du Foin Saint-Jacques, à l'Image Sainte Genevieve.

On trouvera des Exemplaires du Poëme à la Salle de l'Opéra.

M. DCC. LXXVIII.
AVEC APPROBATION ET PRIVILEGE DU ROI.

Les Paroles du Prologue, de M.***.

La Musique de M. GRÉTRY.

AVERTISSEMENT.

TRois époques principales paroissent devoir diviser l'Histoire de l'Opéra, quant aux différentes formes de la composition musicale.

1°. LULLY a été parmi nous le Fondateur de ce Spectacle, & de concert avec l'inimitable QUINAULT, en a réglé l'ensemble & la division en Scènes & en Divertissements.

2°. RAMEAU lui a donné un plus grand essor, par la profondeur de sa science, la beauté de ses Chœurs, & la perfection de ses airs de danse.

3°. M. le Chevalier GLUCK vient d'y produire une révolution plus éclatante encore & plus marquée, en donnant à la composition de ses Opéras, un mouvement tragique qui n'avoit pas encore été employé.

L'on ne s'est permis de citer que ces trois Hommes célèbres, parce que le but de cet ouvrage n'ayant été que d'indiquer les révolutions que la Musique a éprouvées sur le théâtre de l'Opéra, il a paru conséquent de ne parler que des Compositeurs qui ont décidé ces mêmes révolutions.

C'est avec le plus grand regret que l'on s'est abste-

nu de faire mention de l'aimable génie qui vient de transporter sur notre *Théâtre Lyrique*, les graces de l'*Italie*, & de nous enrichir de beautés non moins intéressantes, hors de la Scêne, que sur la Scêne même. Mais on a considéré qu'un ouvrage ne doit avoir qu'un plan, & que tout ce qui est hors de ce plan, a nécessairement l'air contraint, & qu'un hommage contraint & déplacé, n'est pas fait pour les talens supérieurs.

Plein d'admiration pour tous les talens, soit *Nationaux*, soit *Etrangers*, qui veulent bien consacrer leurs veilles aux progrès de l'*Art*, & au soutien d'un Spectacle que le Public a goûté constamment depuis plus de 120 ans, on se borne à souhaiter que ces mêmes talens ne perdent jamais de vûe que nos Opéras ne peuvent arriver au point de perfection, que par la réunion de beaucoup de parties différentes, que la moindre de ces parties est essentielle à l'ensemble, & que cet ensemble ne peut être trop respecté par les Auteurs, puisque c'est lui seul qui peut assurer la supériorité de notre Opéra, sur tous les autres Spectacles du même genre.

ACTEURS ET ACTRICES
CHANTANTS DANS LES CHŒURS.

CÔTÉ DU ROI.		CÔTÉ DE LA REINE.	
Mesdemoiselles.	*Messieurs.*	*Mesdemoiselles.*	*Messieurs.*
Dubuisson.	Cailteau.	d'Agée.	Huet.
Veron.	Héri.	Chenais.	Itasse.
Garrus.	Lagier.	des Rosières.	Jouve.
d'Hautrive.	le Grand.	Constance.	Moulin.
Sanctus.	Martin.	Laurence.	Jalaguier.
Rouxelin.	Candeille.	Lamboley.	Gavaudan.
Dussée.	Larlat.	Paris.	Lanctin.
St. Aubin.	Poussez.	Gavaudan.	Méon.
Perrinot.	Lothe.	Victoire.	Cleret.
le Prieur.	Parmentier.	Prieur, c.	Tacusset.
Prévot.		Chabaneau.	Bayon.
Dumontier.		Thaunat.	de Lori.
			Fagnan.
			Joinville.

ACTEURS.

Le Génie de l'Opéra,	M. le Gros.
MELPOMENE,	M^{lle}. Levasseur.
POLYMNIE,	M^{lle}. la Guerre.
TERPSICHORE,	M^{lle}. Gavaudan.
LULLY,	M. Gélin.
RAMEAU,	M. Durand.
MOMUS,	M. Moreau.
CORIPHÉ,	M. Tirot.

SUITE DE LULLY.

Renaud,	M^r Lainés.	Armide,	M^{lle} le Prieur.
Phaéton,	M^r Poussez.	Médée,	M^{lle} Dhauterive.
Atys,	M^r le Grand.	Sangaride,	M^{lle} Dussée.

SUITE DE RAMEAU.

Castor,	M^r Tirot.	Thélaïre,	M^{lle} Joinville.
Zoroastre,	M^r Candeille.	Mélite,	M^{lle} Dubuisson.
Dardanus,	M^r Moulin.	Iphise,	M^{lle} le Bourgeois.

SUITE DE MOMUS.

TROUPE D'ARTISTES DE TOUS GENRES.

PERSONNAGES DANSANTS.

LES MARIÉS.
M. Gardel, l. M^lle. Heynel.

POLONOIS.
M. Dauberval.
M^lles Asselin. Théodore.
M. Vestris, f.

BERGERS.
M^rs. Abraham, Le Breton.
M^lles. Bigotini, Victoire.
M^rs. Doffion, Giguet, Cafter, Clergé.
M^lles. Villette, Tifte, Duval, Courtois. c.

JEUX ET PLAISIRS.

M^rs. BARRE', OLIVIER.
M^lles. MULER, COULON."
M^rs. Hennequin, c. Laval, Ducel ; Dupré.
M^lles. Courtois, l. Carré, Thiery, Elize.

PAS DE VIEUX.

M^rs. MALTER, LAURENT.
M^lle. VERNIER.

LES TROIS AGES
DE L'OPÉRA.

(*Le Théâtre doit représenter un lieu tranquille, où l'on voit d'un côté plusieurs groupes d'*ARTISTES *dans des attitudes de désœuvrement, de l'autre un Pavillon où sont* POLYMNIE, TERPSICORE *&* MELPOMENE, *chacune distinguée par ses attributs, & dans le fond le Temple de l'Immortalité.*

SCÈNE PREMIERE.
LE GÉNIE DE L'OPÉRA.

QUE désormais tout dans ces lieux
Reprenne une ardeur nouvelle.

(*S'adressant aux groupes des Artistes.*)

Arts & talens, la gloire vous appelle,
Venez dans ce moment heureux

B

Cueillir une palme immortelle
Dans l'empire aimable des jeux.

LE CHŒUR.

Quelle voix nous appelle ?
Reprenons une ardeur nouvelle.
Courons cueillir une palme immortelle
Dans l'empire aimable des jeux.

LE GÉNIE DE L'OPÉRA.

Et vous que l'univers adore,
Vous, qui sur nos plaisirs établissez vos droits,
Savante Polymnie, aimable Terpsichore,
Terrible Melpomene, accourez à ma voix.

POLYMNIE, TERPSICHORE, MELPOMENE.

Nous accourons à ta voix souveraine :
Parle, qu'exige-tu de nous ?

LE GÉNIE DE L'OPÉRA.

Je veux sur la lyrique scêne,
Préparer les jeux les plus doux ;
Eh ! qui peut jamais mieux que vous,
Servir le zèle qui m'entraîne ?

DE L'OPÉRA.
POLYMNIE.
AIR.

Venez mortels,
Votre fidèle hommage,
Doit être le partage
De mes autels.
A mes vives flâmes
Tout doit obéir;
Si je triomphe de vos âmes,
C'est par le charme du plaisir.

MELPOMENE.

Par mes terribles accens,
Je faifis, j'étonne, j'entraîne,
Rien ne réfifte à mes efforts puiffans;
Et l'ame des mortels fera dans tous les tems
L'impofante & fublime fcêne,
Où le charme des fentimens
Gravera par des traits conftans
Le triomphe de Melpomene.

Les Héros & les Rois, & leurs travaux fameux,
Appartiennent à mon Empire,
Et c'eft par moi que l'on peut dire
Que l'art des vers eft la langue des Dieux.

LES TROIS AGES

TERPSICHORE,

Plus folâtre & plus vive,
Je trace tour à tour
La peinture naïve
Des plaifirs de l'Amour.
Chez l'aimable Bergere,
Je regne avec douceur :
Mon trône eft la fougère,
Mon fceptre eft une fleur.

Je puis pourtant prétendre
Au plus fublime honneur ;
Mais j'aime mieux defcendre
Et trouver le bonheur.
De la fiere trompette
J'aime peu les éclats,
Et la fimple mufette,
Guide bien mieux mes pas.

Tantôt noble & fevère
Je peins la dignité ;
Tantôt vive & légere
J'infpire la gaité :
Dans chaque caractère
Me fuffifant toujours,
Je fçais charmer & plaire
Sans l'attrait du difcours.

DE L'OPÉRA.
TRIO.

POLYMNIE.	MELPOMENE.	TERPSICHORE.
Je plais aux sens, je touche l'ame : Rien ne peut réfister à mes accords puiffans.	Le fentiment me doit fa flâme : Rien ne peut réfister à mes divins accens.	Je conduis en tous lieux Les plaifirs & les jeux : Rien ne peut réfister à mes attraits charmans.

POLYMNIE, TERPSICHORE, MELPOMENE.

Uniffons à jamais
Nos plus brillans attraits.
Que tout refpire
Le doux plaifir ;
Que tout infpire
L'art d'en jouir.

POLYMNIE

Souffrez qu'à vos regards je faffe ici paroître
Quelques-uns de mes favoris.

TERPSICHORE,

A mon tour je prétens vous faire auffi connoître
Celui de mes Sujets que fur-tout je chéris.

SCÈNE II.

(On entend une Marche.)

LE GÉNIE DE L'OPÉRA.

Qu'entens-je…. ah ! c'est Lully qui paroît à mes yeux ?

POLYMNIE.

Oui c'est lui-même : dans ces lieux
C'est lui qui fonda ma puissance,
Et je lui dois trop de reconnoissance,
Pour ne pas la prouver en ces momens heureux.

MARCHE.

(Sur une Marche qui est celle du triomphe de Thésée, on voit paroître Lully, entouré de quelques-uns des Personnages de ses principaux Opéras, tels que Renaud, Roland, Armide, Atys, Sangaride, Médée, &c.)

(POLYMNIE va le chercher, & l'amene au GÉNIE DE L'OPÉRA.)

LULLY.

Vous voyez un chanteur antique
Qui mérita quelque succès.

DE L'OPÉRA.

J'ai fait connoître la Musique
Au peuple aimable des François :
Un art plus brillant me remplace ;
Mais convenez de bonne foi,
Que beaucoup d'autres à ma place
N'en auroient pas fait plus que moi.
Faites grace à mon âge en faveur de ma gloire ;
Voyez tous les plaisirs que j'ai sçû préparer ;
La vieillesse offre encore des traits à révérer,
Quand les plus beaux lauriers attestent sa victoire.

LE GÉNIE DE L'OPÉRA.

Bon Lully vous serez toujours
Un des modèles de la Scêne.

LULLY.

Non ; j'ai vu passer mes beaux jours,
J'en conviens, & le dis, sans peine :
Eh ! pourquoi s'affliger ?
Tour à tour tout doit changer.

LULLY & un des Personnages de sa Suite.

(*Duo parodié d'un Duo de Thésée.*)

Pour le peu de bon tems qui nous reste,
Rien n'est si funeste

Qu'un noir chagrin :
Achevons nos vieux ans fans allarmes,
La gloire a des charmes
Jufqu'à la fin.
Rien ne garde fa place,
Tour à tour tout paffe,
Telle eft la loi du deftin.
Le tems qui nous preffe,
Nous redit fans ceffe,
Quand on eft prudent,
Il faut avec adreffe
Saifir l'inftant.

LE *GÉNIE* DE *L'OPÉRA.*

Banniffez ces regrèts,
Votre nom ne mourra jamais.
Il eft infcrit au Temple de Mémoire,
Et la main févere du tems
Refpectera toujours la gloire
Des véritables talens.

(*LULLY s'en va fur la même Marche fur laquelle il eft arrivé*, LE GÉNIE DE L'OPERA *le conduit au Temple de l'Immortalité, & on chante le Chœur qui fuit.*)

CHŒUR

DE L'OPÉRA.

CHŒUR parodié du Triomphe de Théſée.

Que l'on doit être
Content d'avoir un maître
Dont on chérit les loix.
A ſa victoire
Applaudiſſons mille fois :
Joignons nos voix.
Qu'à jamais dure ſa gloire,
Et qu'au Temple de Mémoire,
Des lauriers toujours nouveaux
Soient le prix de ſes travaux.

(*On entend une Symphonie brillante.*)

SCÈNE III.

LE *GÉNIE* DE L'OPÉRA.

Quel bruit ſe fait entendre encore ?
Quels concerts harmonieux !

TERPSICHORE.

Ils promettent à vos yeux,
Le favori de Terpſichore.

SYMPHONIE.

C

(*Elle va au-devant de* RAMEAU, *pour le préſenter au* GÉNIE DE L'OPÉRA.)

(*Sur une Marche* RAMEAU *paroît entouré comme* LULLY, *des principaux Perſonnages de ſes Opéras, tels que Caſtor, Telaïre, Zoroaſtre, Iphiſe, & des différens caracteres de la Danſe, chacun dans leur Coſtume.*

LE GÉNIE DE L'OPÉRA.

Eſt-ce-vous, immortel Rameau ?
De la Scêne lyrique, appui toujours durable,
Venez jouir d'un triomphe nouveau.
Vos Chœurs ſavans, pompeux, & votre Danſe aimable,
Quels que ſoient les progrès dont l'art ſera capable,
Vous placeront toujours dans le rang le plus beau.

RAMEAU.

Ah ! je vois ma gloire ternie,
Envain l'Europe entiere a goûté mes travaux.
Au ſein même de ma Patrie
J'ai vu forger les traits qui troublent mon repos.

AIR *parodié de Gavotes de Rameau.*

Des effets de l'harmonie
J'ai cherché les tons divers.

On reproche à mon génie
D'être sec, sans mélodie,
Et sauvage dans ses airs.
MINEUR.
Des accords que l'ame inspire,
Si j'ai mal connu l'emploi,
Est-ce à moi de vous le dire ?
Soumis tous deux à ma loi,
Dardanus & Télaïre
Vous répondront mieux que moi.

LE GÉNIE DE L'OPÉRA.

Vous Rameau, sans Mélodie !
Eh ! qui l'osa dire jamais !
Favoris de Polymnie,
Venez de ce beau génie
Nous rappeller quelques traits.

(*On chante le* CHŒUR.)

Suivons les loix, &c.

(*Après le* CHŒUR, *on commence un air de danse.*)

LE GÉNIE DE L'OPÉRA *l'interrompt, & dit,*
Suspendons ces jeux charmans,
Un autre soin nous appelle.
Grand Rameau vous ferez long-tems
De vos successeurs le modèle.

Allez, soyez sûr que le tems,
Loin de nuire jamais à vos rares talens,
Ne fera qu'ajoûter encore
A l'éclat des lauriers brillans
Qu'a pour vous cueillis Terpsichore.

(*Le Génie de l'Opéra le conduit au Temple de l'Immortalité, & tout son Cortege chante le Chœur qui suit, parodié de celui des Sauvages.*)

LE CHŒUR.

Du beau génie
Que Polymnie
Se plût à couronner de ses rares bienfaits,
Chantons la gloire.
Que sa mémoire
Pour nous soit à jamais le gage des succès.

SCÈNE IV.

(*On entend le début de l'ouverture d'Iphigénie.*)

LE GÉNIE DE L'OPÉRA.

Quels sons nouveaux ! sublime Melpomène,
C'est vous qu'ils semblent annoncer.

MELPOMENE.

Oui, je viens à mon tour sur la lyrique scêne :
Montrer les traits nouveaux que l'art doit prononcer.
 Que la naïve & simple mélodie
 Chante les bois, les amours & la paix :
 Que Terpsichore & sa grace infinie
 Offre à vos yeux mille jeux pleins d'attraits.
 Mais ne bornez pas à ces traits
 La carriere la plus brillante.
 Il est de plus nobles effets
Que d'accord avec l'art votre âme vous presente.

La haine, la pitié, la tendresse, l'horreur,
Le crime furieux, la plaintive innocence,
 L'amour jaloux que l'on offense,
 Toutes les passions qui troublent votre cœur,

Sont les trésors de ma puissance;
Et c'est par eux qu'avec fierté,
Il faut qu'à grand pas l'art s'élance
Vers l'Immortalité.

LE CHŒUR.

Tous nos cœurs sont remplis d'une soudaine ivresse,
Mais qui peut nous guider vers toi.

MELPOMENE.

Un Mortel a surpris mes secrets.

LE CHŒUR.

Qu'il paroisse?

MELPOMENE.

Non, non : ses momens sont à moi,
Pour de nouveaux succès il médite peut-être,
Mais je puis cependant vous le faire connoître.
Ecoutez ce seul trait : si je l'ai préféré,
C'est qu'aux français toujours il aura droit de plaire,
Par l'hommage touchant qu'il a permis de faire
A l'objet le plus adoré.

CHŒUR D'IPHIGÉNIE.

Chantons, célébrons notre Reine,
L'amour sous ses loix nous enchaîne.

Nous ferons heureux à jamais.

LE GÉNIE DE L'OPÉRA.

Muses, j'implore vos bienfaits,
A vos talens divers, tout doit rendre les armes;
Daignez en réunir les charmes,
Et de ce doux accord les Mortels satisfaits,
Pourront de leurs plaisirs voir renaître l'aurore.
En se communiquant leurs aimables attraits,
Les arts & les talens s'embellissent encore.

(*On danse.*)

(LE CHŒUR *se joint au* GÉNIE DE L'OPÉRA,
après quoi il dit seul.)

Reprenez belle Terpsicore,
Reprenez vos aimables jeux;
Daignez retracer à nos yeux
 Les progrès ingénieux
De l'art brillant qui vous décore.

LES TROIS AGES

SCÈNE V.

(Un Ballet présente les différens âges de la danse & ses divers caracteres. Ce Ballet est interrompu par une symphonie très-vive & très-brillante.)

SCÈNE VI.

MOMUS *paroît accompagné des* ACTEURS BOUFFONS ITALIENS.

MOMUS.

Pour rendre encor vos jeux plus vifs & plus piquans
 Momus arrive d'Italie :
 Voyez mes fideles enfans
 Prêts à seconder votre envie.
 Chaque plaisir a ses instans :
 De l'éclat des hauts sentimens
 L'âme longtems attendrie
Aime à se reposer dans ces heureux momens
 Que la raison permet à la folie.

(LES ACTEURS BOUFFONS *s'emparent de la scène & exécutent des morceaux de leur genre.*)

Un Ballet général termine le Divertissement.

FIN.

APPROBATION.

J'AI lu, par ordre de Monseigneur le Garde des Sceaux, LES TROIS AGES DE L'OPERA & l'Acte de FLORE, & je n'y ai rien vu qui pût en empêcher l'impression. A Paris, ce 18 Avril 1778.
 BRET.

www.ingramcontent.com/pod-product-compliance
Lightning Source LLC
Chambersburg PA
CBHW030130230526
45469CB00005B/1882